And a sweet melody filled the bright air –
 so sweet that I reproached in righteous zeal
 Eve's fatal recklessness. How could she dare? –
one woman alone, made but a moment since –
 all heaven and earth obedient – to refuse
 the one veil willed by High Omnipotence;
beneath which, had she stayed God's acolyte,
 I should have known before then, and for longer
 those raptures of ineffable delight.

– Dante, *Purgatory*, XXIX, 22–30
(translated by John Ciardi)

Hans Baldung Grien's painting of the temptation of Eve by the Serpent in the Garden of Eden (inside back cover) has been given a highly theatrical interpretation in this small masterpiece, unknown until recently but now in the National Gallery of Canada. In introducing the personification of Death into the drama of the Fall, Baldung is apparently the first artist to illustrate in monumental panel-painting the most important consequence of the disobedience of our First Parents. By her boldness in disobeying the command of God to avoid the fruit of the Tree of Knowledge, Eve – and, forthwith, Adam – brought death to the human race:

WOMAN: God hath said, ye shall not eat of it, neither shall ye touch it, lest ye die.
SERPENT: Ye shall not surely die, for God doth know that in the day ye eat thereof, then your eyes shall be opened; and ye shall be as gods, knowing good and evil.
(Genesis 3:3–5)

The picture was painted in the region of the Upper Rhine in the early Reformation years of the sixteenth century. The boldness and novelty of its spirit consist in the fact that here Baldung does not assert the immorality of Eve's surrender to the capital sins of pride and envy; he emphasizes instead – as did Dante – her extraordinary audacity as she confidently steps forward to tweak the tail of a slippery snake and be grasped by a hideous corpse. With her newly-gained knowledge of good and evil – for she has taken the apple and, as her smile would seem to attest, has already taken a bite from it – Eve knows that in the Christian scheme of things, corpse and snake were

Et une mélodie, douce, courait
 par l'air enlum̶i̶n̶é̶ ̶D̶... ̶haine
qui ̶ ̶ ̶ ̶ ̶ ̶e,
 ̶ ̶ ̶ ̶ ̶ ̶éissance,
 ̶ ̶ ̶ ̶ir;
sous
 ̶ ̶ ̶ ̶ ̶ et par plus long usage
 goûté là-haut ce délice ineffable*.

Le petit tableau de Hans Baldung Grien, *Ève, le serpent et la Mort* (dépliant à l'intérieur de la couverture inférieure) longtemps inconnu des experts et maintenant propriété de la Galerie nationale du Canada, offre une version hautement saisissante de la tentation d'Ève par le serpent dans le paradis terrestre. Baldung, en introduisant dans la tragédie de la chute le personnage de la Mort, est sans doute le premier peintre à illustrer dans un monumental tableau sur bois la conséquence la plus implacable de la désobéissance de nos premiers parents. Lorsque, passant outre à l'ordre de Dieu, Ève, bientôt suivie d'Adam, mangea du fruit de l'arbre de la science du bien et du mal, elle fit découvrir la mort au genre humain.

La femme répondit au serpent: «. . . Dieu a dit: vous n'en mangerez pas, vous n'y toucherez pas, sous peine de mort.» Le serpent répliqua à la femme: «Pas du tout! Vous ne mourrez pas! Mais Dieu sait que, le jour où vous en mangerez, vos yeux s'ouvriront et vous serez comme des dieux, qui connaissent le bien et le mal.»
(Genèse, III, 2–5)

Ce tableau, peint dans la région du Haut-Rhin dès les premières années de la Réforme, au XVIe siècle, se singularise par une audace nouvelle: au lieu de condamner l'immoralité d'Ève succombant aux deux péchés capitaux que sont l'orgueil et l'envie, Baldung met plutôt l'accent, comme Dante avant lui, sur son incroyable hardiesse lorsqu'elle s'avance pour retenir la queue du

*Dante Alighieri: *Œuvres complètes*. Traduction et commentaires par André Pézard, «*Bibliothèque de la Pléiade*, no 182», Éditions Gallimard, Paris, 1965, p. 1323.

the symbolic embodiments of the two basic and constant threats to the earthly felicity of the pious soul: Death and the dreaded Devil who was, everywhere and at every moment, ready to entice and destroy. To redeem the sin of Adam and Eve, and their progeny, Christ would be sent to conquer both threats by his sacrifice on the cross, and to bring eternal bliss to the observant Christian.

Baldung's audacious Eve believes that she can change this order of things by joining the infernal forces that have confronted her beneath the forbidden Tree in Paradise. The theme is thus an extraordinary allegory on the evilness of liberated Woman. At the same time, however, the artist can indulge in a subject newly popular in German art, the sensuous female nude.

Adam is nowhere to be seen, for this is Eve's act.

German Renaissance Paintings in North America

Painting in Germany during the period of its finest and most prolific flowering – the first half of the sixteenth century – is undeservedly little-known at first hand on this side of the Atlantic, since most of it has remained in Germany. This is the result not only of the Germans' chauvinistic pride in their own art but, until after the Second World War, of a marked prejudice against German art outside the mother country.

Of the sextet of "textbook masters" who best represent the exciting and troubled age of the Renaissance in Germany, only one, Lucas Cranach, is reasonably well represented in the major museums of North America. Only a few of the many portraits by Hans Holbein the Younger are to be found here, although there are such fine ones as the masterly portrait *Sir Thomas More* in the Frick Collection, New York. Of the very rare works by the expressive mystic Mathias Grünewald, there is only one painting, a small Crucifixion in the National Gallery of Art in Washington, and one drawing in the Smith College Museum. Two oil paintings of the Madonna and Child in the Metropolitan Museum of Art in New York and the National Gallery of Art in Washington, are perhaps the best pictures by the founder of German Renaissance art, Albrecht Dürer, to have reached the Western Hemi-

serpent qui, glissant entre ses doigts, l'abandonne à l'étreinte d'un hideux cadavre. Ève possède désormais, grâce à la pomme qu'elle tient et à laquelle, si l'on se fie à son sourire, elle a goûté, la connaissance du bien et du mal. Dans l'optique chrétienne, elle sait que le cadavre et le serpent personnifient les deux grands dangers qui menacent la félicité du juste sur terre: la mort et le diable, le diable redoutable et omniprésent qui ne cherche qu'à séduire et à détruire. Il faudra, pour effacer le péché d'Adam et Ève et racheter leur postérité, que le Christ vienne triompher de ces deux menaces par son expiation sur la croix et apporte la béatitude aux Chrétiens de bonne volonté.

Pleine de hardiesse, l'Ève de Baldung croit pouvoir influer sur le destin en faisant alliance avec les forces infernales sous l'arbre du fruit défendu. Le thème, devenant ainsi une fantastique allégorie du mal incarné dans la femme libérée, permet en même temps à l'artiste de représenter un sujet qui connaît à l'époque un regain de popularité en Allemagne: le nu féminin sybaritique.

Aussi est-ce le grand moment d'Ève: Adam ne paraît pas.

La peinture allemande de la Renaissance en Amérique du Nord

La peinture allemande a connu, au cours de la première moitié du XVIᵉ siècle, un degré d'excellence et de profusion qui n'a jamais été égalé. Mais, hélas, très peu de ces chefs-d'œuvre ont traversé l'Atlantique. Non seulement parce que les Allemands ont cherché à les garder chez eux avec un soin jaloux, mais surtout parce que jusqu'à la fin de la Seconde guerre mondiale, le reste du monde nourrissait à l'endroit de l'art germanique les préjugés les plus injustes.

Parmi les six grands maîtres qui ont dominé cette époque passionnante et mouvementée de la Renaissance allemande, seul Lucas Cranach se trouve à peu près convenablement représenté dans les grands musées d'Amérique du Nord. Des nombreux portraits de Hans Holbein le Jeune, très peu sont parvenus sur notre continent, encore qu'on y trouve des chefs-d'œuvre comme l'in-

sphere; on the other hand, Dürer's engravings and woodcuts are extremely well represented, since museums and private collectors have always enthusiastically sought fine prints.

The poetic genius, Albrecht Altdorfer – the Cleveland Museum and the National Gallery, Washington, each possess one of his paintings – and the inspired Hans Baldung Grien round out this unusually diverse group of Germany's best painters around the time of the Reformation. Like Dürer, both are known outside their native land primarily as graphic artists who produced some of the most dynamic and imaginative woodcuts to be found in European art prior to the Expressionist movement of the early twentieth century, itself a Teutonic phenomenon.

Prior to this acquisition by the National Gallery of Canada, Hans Baldung had been represented by only two certainly autograph pictures, a *Mass of Saint Gregory* in the Cleveland Museum and a *Saint Anne with the Christ Child, the Virgin, and Saint John the Baptist* in the National Gallery of Art, Washington. The National Gallery of Canada has secured one of the master's most important pictures, *Eve, the Serpent, and Death*. It is also one of the very few German Renaissance paintings of the first quality of this continent.

The Artist and his Work

Hans Baldung Grien's towering talent produced an œuvre of "passionate self-consciousness." His innate feeling for significant form served, through the power of his fantasy, a "fanatical propensity toward the sad and the beautiful," and he was thus compelled to mirror, more than most artists, his age of crisis and change.

The phrases quoted are from an introduction by Carl Koch, the leading Baldung scholar, to the catalogue of a vast exhibition of Baldung's work that was held in the Staatliche Kunsthalle in Karlsruhe, in the summer of 1959. Assembled were more than eighty of the hundred or so paintings that have been reasonably ascribed to Baldung; one-half of the two-hundred-and-fifty drawings that Koch has catalogued; all seven of the engravings; all but two of the eighty-seven single woodcuts; and each of the fifty-two books

comparable *Sir Thomas More*, de la collection Frick à New York. Du mystique si expressif et si peu prolifique Mathias Grünewald, la National Gallery of Art de Washington possède un tableau, une petite *Crucifixion*, et le Smith College Museum of Art de Northampton (Massachusetts), un dessin. Deux huiles représentant la Vierge et l'Enfant, l'une au Metropolitan Museum of Art de New York, et l'autre à la National Gallery of Art de Washington, sont probablement les œuvres les plus célèbres du fondateur de l'art allemand de la Renaissance, Albrecht Dürer, qui aient atteint notre hémisphère. En revanche, les gravures de Dürer y sont très bien représentées, puisque les estampes de qualité ont toujours joui de la plus grande faveur des musées et des collectionneurs.

Le poétique et génial Albrecht Altdorfer (le Cleveland Museum of Art et la National Gallery of Art de Washington possèdent chacun un de ses tableaux) et l'étrange Hans Baldung Grien viennent compléter le groupe éclectique des grands peintres de la Réforme allemande. Comme Dürer, l'un et l'autre sont connus en dehors de leur pays natal surtout pour leur œuvre graphique, qui compte certaines gravures sur bois parmi les plus vivantes et les plus saisissantes produites en Europe avant l'éclosion d'un autre phénomène d'origine germanique, le mouvement expressionniste du début du XXe siècle.

Avant que la Galerie nationale du Canada n'acquière cette œuvre importante, les musées d'Amérique ne possédaient de Hans Baldung que deux tableaux dont l'authenticité ne faisait aucun doute: une *Messe de saint Grégoire* (Cleveland Museum of Art) et *Sainte Anne, deux personnages et saint Jean-Baptiste* (Washington, National Gallery of Art). La Galerie nationale du Canada s'est donc assuré une place de premier plan en acquérant *Ève, le serpent et la Mort*, l'un des plus remarquables chefs-d'œuvre du maître et, en Amérique, l'un des plus importants tableaux de la Renaissance allemande.

L'artiste et son œuvre

L'imposant talent de Hans Baldung Grien a produit une œuvre remarquable par sa «lucidité

for which Baldung designed woodcut illustrations and title pages. Baldung thus followed his idol, Albrecht Dürer, in a devotion to the graphic media, though he evidently found the exacting task of engraving on copper too much for his patience.

There are very few documents, and no letters, to inform us of the career of the artist, and many of his paintings and altarpieces have survived either in fragments or not at all. We may surmise that paintings involving female nudes, such as the Ottawa *Eve*, which were created for private ownership and not for churches, survived in a proportionately greater number than pictures used in religious instruction and devotion. Cranach, even more than Baldung, however, rejoiced in the newly enlightened taste in Germany which freed him to make a specialty of the female nude – as, similarly, El Greco was to make Saint Francis the subject of innumerable paintings. Both audacious nude and pious saint were created in response to the demands of time and place: a South Germany in the clutches of religious and social reforms and a Spain that remained securely bound to Catholicism and an undisturbed social order.

Among the patrons of Baldung were powerful and influential men, the most notable (because of his connection with the Reformation) was Cardinal Albrecht of Brandenburg, a lover of art and notoriously vain. We know well his facial features from works that were commissioned from Dürer and Grünewald, and in particular from Cranach, for whom the Cardinal liked to pose as a latter-day Saint Jerome. Baldung's most important commission was a religious one, a polyptych for the high altar of the choir of the cathedral of Freiburg-im-Breisgau. Happily the altarpiece has survived intact, since this southernmost city in Baden, which belonged to the Catholic house of Austria, was not visited by the iconoclasts who ravished and destroyed a great deal of church art in the reformed cities of the Upper Rhine, including the cathedral of the imperial city of Strasbourg, where Hans Baldung spent most of his life. He was forty-five years old and at the peak of his career when, in 1529–1530, the wilful destruction took place.

passionnée». Il a mis au service d'une «passion ardente dans la recherche de la tristesse et de la beauté» son sens inné de la forme et la puissance de son imagination, reflétant ainsi, mieux que la plupart de ses contemporains, l'époque de profonds bouleversements qui fut la sienne.

Les passages cités sont empruntés à l'introduction du spécialiste Carl Koch au catalogue de la grande rétrospective Baldung, tenue au Staatliche Kunsthalle de Karlsruhe au cours de l'été 1959. Cette exposition réunissait plus de quatre-vingt des quelque cent tableaux généralement attribués à cet artiste, la moitié des deux cent cinquante dessins catalogués par Koch, toutes les gravures sur métal (au nombre de sept), quatre-vingt-cinq de ses quatre-vingt-sept gravures sur bois et un exemplaire de chacun des cinquante-deux volumes dont il a gravé sur bois la page de titre ou les illustrations. Il semble que Baldung ait partagé la prédilection de son idole, Albrecht Dürer, pour la gravure mais que la tâche ingrate de la taille au burin ait mis sa patience à trop rude épreuve.

Nous avons fort peu de documents, et nous ne possédons aucune lettre, pour nous éclairer sur la carrière de Baldung. Nombre de ses tableaux et de ses retables ont partiellement ou même complètement disparu. On suppose toutefois que les œuvres où figurent des nus, comme l'*Eve* d'Ottawa, destinées aux collections particulières et non à des églises, ont survécu en nombre proportionnellement plus grand que celles commandées pour des fins religieuses. Mais, plus encore que Baldung, c'est Lucas Cranach qui allait profiter du vent de liberté qui soufflait sur l'Allemagne et se spécialiser dans la représentation du corps féminin, un peu comme le Greco devait faire, plus tard, de saint François le sujet de nombre de ses tableaux. Le nu audacieux reflète bien les mœurs du milieu et de l'époque qui l'a produit: une Allemagne du Sud aux prises avec les réformes religieuses et sociales; tout comme, d'ailleurs, le moine mystique est né d'une Espagne profondément catholique où l'ordre était rigoureusement maintenu.

Baldung compta parmi ses mécènes plusieurs personnages riches et influents, entre autres le cardinal Albert de Brandebourg, grand amateur d'art non dépourvu de vanité, célèbre pour le rôle

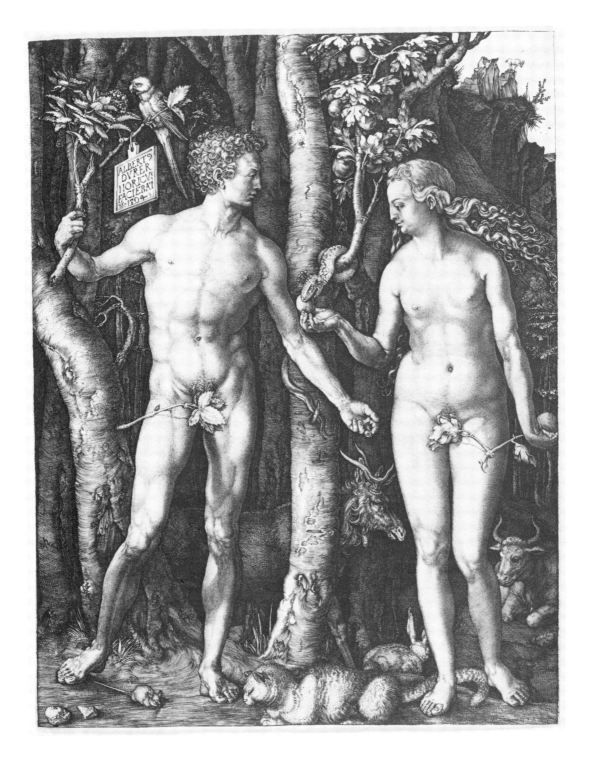

1. Albrecht Dürer
The Fall of Man 1504
Engraving
9-3/4 x 7-1/2 in. (24.6 x 21.3 cm)
THE NATIONAL GALLERY OF CANADA, OTTAWA
(6878)

1. Albrecht Dürer
La chute de l'Homme 1504
Gravure
9-3/4 x 7-1/2 po (24.6 x 21.3 cm)
GALERIE NATIONALE DU CANADA, OTTAWA
(6878)

Baldung was born in Gmünd in Swabia in 1484–1485, of intellectual parents who moved in the next years to Strasbourg. Probably in 1500, he began, in his mid-teens, a career as artist in apprenticeship to some master who continued the compelling tradition of the great Alsatian painter and print-maker Martin Schongauer. For some reason as yet unknown, he was given the surname "Grien" (green) at this time, and he soon began to incorporate the "G" in his monogram.

Albrecht Dürer in his youth had been so struck by Schongauer's engravings that he tried to visit the master in Colmar; but Dürer arrived to find the artist dead. In the next generation Hans Baldung was similarly drawn to the imperial city of Nuremberg by the prints of Dürer. The deduction that Dürer accepted the youth as pupil in 1503 is virtually certain, though it is supportable only on the grounds of style and later circumstantial evidence. Baldung, allegedly, remained in the workshop until 1507, two years after Dürer's departure for his second sojourn in Italy. Baldung's earliest known painting, *Knight, Death, and a Maiden*, in the Louvre, dates from this time. This is a small panel with a lively composition: a young couple on a galloping horse are being parted by a corpse that grips the maiden's skirt in its jaws. This statement of untimely death betokens an obsession that would haunt him for many years and result in several stunning variations on a theme.

Drawings and woodcuts from Baldung's Nuremberg period reveal that he learned to compose effectively and draw with an incisive clarity, particularly hatching. He learned to think as a graphic artist, but he was also a free spirit and remained remarkably independent of his master. Only in his renderings of the female nude does one find close copying of his teacher's work, and this was apparently restricted to just one model: the monolithic Eve in Dürer's famous engraving of 1504, *The Fall of Man* (fig. 1), created, one likes to imagine, while Hans hovered at his master's elbow. It was left to Baldung and Cranach to defrost this classicized image of ideal beauty.

In 1507 Baldung was called to Halle, far from Nuremberg, to undertake commissions for altarpieces. In one of these, a triptych featuring the

qu'il a joué dans la Réforme. Ses traits nous sont connus grâce aux nombreux portraits qu'il a fait exécuter par Dürer, Grünewald et, en particulier, par Lucas Cranach, qui nous l'a représenté en saint Jérôme. La commande la plus importante faite à Baldung fut une commande de caractère religieux: un polyptyque pour le chœur de la cathédrale de Fribourg-en-Brisgau. Par bonheur, l'œuvre nous est parvenue intacte. Fribourg, située à l'extrémité sud du pays de Bade et sous la domination de la catholique maison d'Autriche, n'a pas subi les ravages des iconoclastes qui détruisirent ou mutilèrent en grand nombre les chefs-d'œuvre d'art religieux dans les villes réformées du Haut-Rhin, y compris la cathédrale de la cité impériale de Strasbourg, où Hans Baldung passa la plus grande partie de sa vie. Baldung était âgé de quarante-cinq ans et à l'apogée de sa carrière lorsqu'eurent lieu, en 1529 et 1530, ces absurdes scènes de vandalisme.

Hans Baldung naquit en 1484 ou en 1485 à Gmünd (Souabe), dans une famille d'intellectuels qui vint s'installer quelques années plus tard à Strasbourg. Adolescent, Hans fut placé, probablement en 1500, en apprentissage chez un maître qui poursuivait l'illustre tradition du grand peintre et graveur alsacien Martin Schongauer. Pour une raison qui nous échappe, il reçut alors le surnom de «*Grien* (Vert)», dont il ne tarda pas à incorporer la lettre initiale à son monogramme.

Les gravures de Schongauer avaient fait une telle impression sur Albrecht Dürer dans sa jeunesse, qu'il s'était mis en route pour Colmar afin de voir ce maître; mais il n'apprit, à son arrivée, que la mort de l'artiste. Une génération plus tard, c'est Baldung qui, attiré par les estampes de Dürer, part pour Nuremberg. On peut être à peu près certain que Dürer reçut le jeune homme comme élève en 1503, bien que cette hypothèse ne repose que sur des caractéristiques stylistiques et des preuves indirectes. Vraisemblablement, Baldung demeura dans l'atelier du maître jusqu'en 1507, deux ans après le second départ de celui-ci pour l'Italie. Le premier tableau connu de Baldung, *Le chevalier, sa fiancée et la Mort*, actuellement au Louvre, remonte à cette époque. Le petit panneau fait voir une scène saisissante: sur un cheval au galop, un jeune couple est brutalement séparé

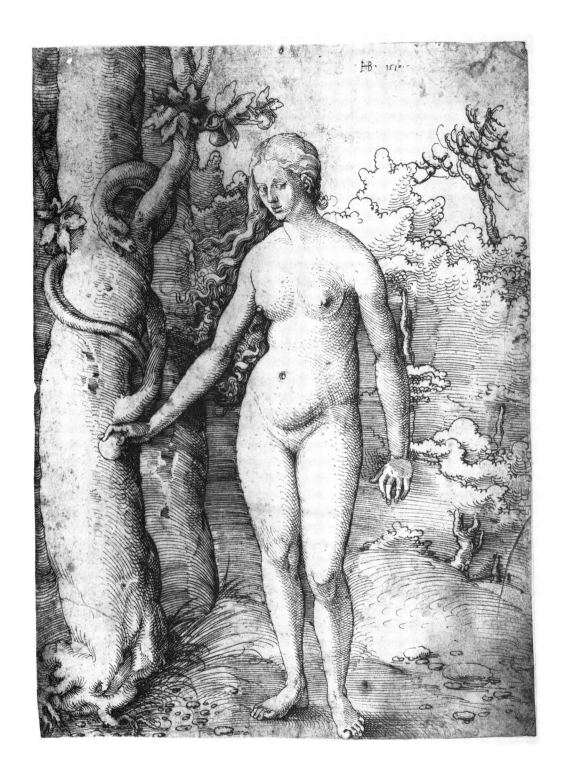

2. Hans Baldung Grien
Eve in Paradise 1510
Drawing in pen and ink
11-1/2 x 8-3/8 in. (29.2 x 21.3 cm)
KUNSTHALLE, HAMBURG

2. Hans Baldung Grien
Ève au paradis 1510
Plume, encre
11-1/2 x 8-3/8 po (29.2 x 21.3 cm)
HAMBURGER KUNSTHALLE, HAMBOURG

Martyrdom of Saint Sebastian now in the Germanisches Museum, Nuremberg, the artist includes himself, standing behind Sebastian and of almost equal prominence. The artist's modish attire, sparkling eyes, and self-assured smile proclaim that the twenty-two-year-old painter felt that he had arrived as master in his own right.

Returning to Strasbourg in 1509 and acquiring the rights of a citizen, Baldung apportioned time among commissions for paintings, drawings for painting on glass panes (to be executed in the lead-black and silvered-yellow colour-pattern then popular for stained-glass), several other drawings, and woodcut prints. Of the latter, he did a number in chiaroscuro, a colour medium in which the purist Dürer never indulged.* Because they were printed in large editions, the woodcuts spread Baldung's reputation more quickly than his paintings.

Among the best-known of Baldung's chiaroscuros is the *Fall of Man* (fig. 3), labeled LAPSUS HUMANI GENERIS (The Fall of Mankind) on a plaque above and signed after the fashion of Dürer on a smaller tablet on the ground below, giving his monogrammed signature and the date 1511. In the work, Adam and Eve boldly disport themselves with an amorousness quite new to this theme. Adam presses against Eve and squeezes her breast, while a pair of rabbits, symbolically connoting animal love and fertility, reinforces the sensuous mood. There seems little doubt that Baldung would have explained the Fall as the result of man's lasciviousness; he repeats this interpretation even more pointedly in a woodcut dated 1519, in which the Serpent is eliminated altogether. In 1510 the artist made a drawing of Eve alone with the Serpent (fig. 2), a boa-like beast coiled about a venerable tree. Eve's stance has been closely adapted from Dürer's print,

par un cadavre qui saisit entre ses dents la jupe de la jeune fille. Cette vision de la Mort qui fauche prématurément annonce déjà l'obsession qui hantera l'artiste toute sa vie. Plusieurs œuvres de sa création seront de saisissantes variations sur ce thème.

Les dessins et les gravures sur bois de la période de Nuremberg dénotent chez Baldung un excellent sens de la composition et une pureté incisive de la ligne notamment dans les hachures. Il s'est visiblement adapté au mode de penser du graveur, mais sans abdiquer pour autant son indépendance d'esprit. De son maître, il ne copie que les représentations du corps féminin, choisissant presque toujours le même modèle: l'Ève monolithique de la célèbre gravure de 1504, *La chute de l'Homme* (fig. 1), dont on se complaît à imaginer la création sous l'œil attentif du jeune Hans. Il allait appartenir à Baldung et à Cranach de rendre humaine cette image classique de la beauté idéale.

En 1507, Hans Baldung est invité loin de Nuremberg, à Halle, pour y exécuter des retables. Dans l'un de ceux-ci, un triptyque représentant *Le martyre de saint Sébastien* (Nuremberg, Germanisches National-Museum), l'artiste s'est représenté lui-même, debout derrière le saint et rivalisant d'importance avec lui. L'allure élégante, les yeux brillants et le sourire assuré du jeune homme proclament qu'à vingt-deux ans, il se considérait déjà comme un maître.

De retour à Strasbourg, dont il devient citoyen à part entière en 1509, il partage son temps entre les commandes de tableaux, de dessins de vitraux (à exécuter dans les tons de noir plombé et de jaune argenté en vogue à l'époque), et enfin, de divers dessins et de gravures sur bois. Certaines de ces gravures sont traitées en clair-obscur, c'est-à-dire selon une technique que le puriste Dürer avait toujours dédaignée*. La multiplication facile

*Baldung's mastery of this technique surpassed that of Cranach, the only other noted German master to exploit the medium to any degree. In the German-style chiaroscuro, the print was usually made with two woodblocks. In the first, the white highlights were cut out and the block printed with a coloured ink; the second, or key block, contained the drawing and was printed in black.

*Baldung exploite cette technique avec plus de maîtrise encore que Cranach, le seul autre grand maître allemand à l'avoir utilisée. La méthode allemande de gravure en clair-obscur exigeait habituellement deux planchettes de bois. L'artiste découpait les blancs de la première, qu'il imprimait à l'encre de couleur; la deuxième, qui portait le dessin, était imprimée en noir.

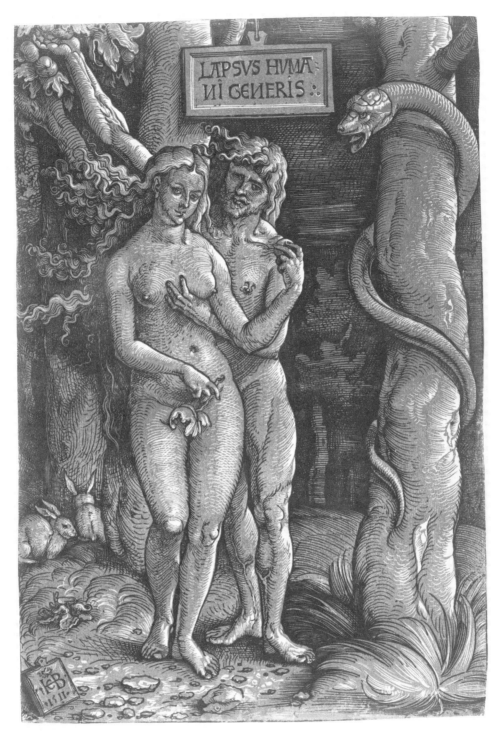

In the image: LAPSVS HVMANI GENERIS :.

3. Hans Baldung Grien
 The Fall of Man 1511
 Chiaroscuro woodcut print, grey-brown and
 black ink
 14–5/8 x 9-7/8 in. (37.1 x 25.1 cm)
 RIJKSPRENTENKABINET, AMSTERDAM

3. Hans Baldung Grien
 La chute de l'Homme 1511
 Gravure en clair-obscur, encre noire et
 gris-brun
 14–5/8 x 9-7/8 po (37.1 x 25.1 cm)
 RIJKSPRENTENKABINET, AMSTERDAM

though Baldung quickens her expression with a new, vaguely introspective self-awareness. The rendering in pen and ink is so clear and complete that it could well have served as the drawing for a woodcut, which may in fact have been his unrealized intention.

A satanic fantasy otherwise unknown in German art at this time emerges in the works of Baldung during these Strasbourg years (1509–1512). It explodes in a witches' brew in 1510: the *Witches' Sabbath*, certainly the zaniest of his chiaroscuros, combines a fixation on the female nude with the dark lore of sorcery. Most probably during these years, he produced the two most interesting paintings showing his continuing preoccupation with the theme of mortality: *Death and the Three Ages of Woman* (fig. 4) in the Kunsthistorisches Museum in Vienna, and the newly discovered *Eve, the Serpent, and Death*. Similar in size, both panels represent the episode of Death and the Maiden extracted from the late mediaeval Dance of Death – to be immortalized in its entirety a few years later in a sequence of woodcuts designed by Hans Holbein the Younger. Each of Baldung's pictures enriches the theme with a different iconography.

Death and the Three Ages of Woman allegorizes *Vanitas*: earthly glory is abruptly and tragically ended as the young lady rejoices in her mirror-reflected beauty, unaware that the sands of time are running out in the hourglass held above her head by Death. The composition is elaborated at the left with the ancient theme of the Three Ages of Mankind as an attestation of the continuity of life: while an old woman lurches forward, trying to stave off the ugly intruder and to hold upright the maiden's mirror, a small child apprehensively looks upward through the winding veil that is draped across the maiden's thighs and is lightly held by Death. In the Ottawa composition the maiden is the prototypical one: Eve in the Garden of Eden at a moment of rapprochement with the Serpent – when Death arrives.

Baldung returned to the theme in 1515 to produce a beautiful drawing, *Death and the Maiden* (fig. 5), on brown-toned paper sparkling with highlights. Lacking the dripping flesh of the two paintings, the corpse has mockingly assumed the

des gravures devait servir plus rapidement que les tableaux à étendre la réputation de Baldung.

Parmi les gravures en clair-obscur les plus connues de Baldung, citons *La chute de l'Homme* (fig. 3), surmontée d'un cartouche portant les mots «*LAPSUS HUMANI GENERIS* (La chute du genre humain)» et signée, à la manière de Dürer, d'un monogramme accompagné de la date, 1511, sur une tablette plus petite, au bas de la gravure. Dans cette œuvre, Adam et Eve se livrent à des démonstrations amoureuses d'une audace nouvelle pour l'époque. Adam, pressé contre Eve, serre un de ses seins, tandis que la présence d'un couple de lapins, symbole d'amour animal et de fécondité, vient ajouter à l'atmosphère de sensualité. Il ne fait guère de doute que Baldung ait cherché à représenter la chute comme l'effet de la lascivité de l'Homme : il devait reprendre cette idée, pour la souligner encore, dans une gravure sur bois datée de 1519, où le serpent n'apparaît plus. En 1510, l'artiste exécute un dessin d'Eve en compagnie d'un serpent à l'aspect d'un boa enroulé autour d'un arbre vénérable (fig. 2). La pose d'Eve s'apparente à celle de la gravure de Dürer, mais Baldung anime son visage d'une nouvelle expression de lucidité, vaguement introspective. La pureté de la ligne et le fini des détails sont tels que le dessin est digne de servir à la préparation d'une gravure, ce qui était, peut-être, l'intention de l'auteur.

Au cours de ces années à Strasbourg (1509–1512), les œuvres de Baldung se colorent d'une fantaisie diabolique, qu'on chercherait vainement ailleurs dans l'art allemand de cette époque. Elle atteint son paroxysme en 1510, dans *Le sabbat des sorcières*, assurément la plus délirante de ses gravures en clair-obscur, qui allie l'obsession du corps féminin aux sombres rites de la sorcellerie. C'est probablement pendant cette période que Baldung exécute les deux tableaux les plus intéressants issus de sa hantise de la mort: *La Mort et les trois âges de la femme* (fig. 4) et la récente découverte de la Galerie nationale du Canada, *Eve, le serpent et la Mort*. De dimensions semblables, les deux panneaux représentent un même épisode, celui de la Mort et la jeune fille, emprunté à la *Danse macabre* médiévale, qu'allait immortaliser, quelques années plus tard, une série de

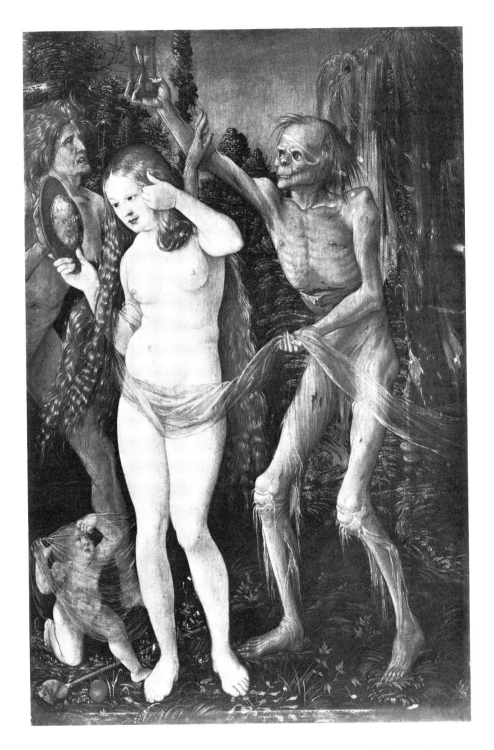

4. Hans Baldung Grien
Death and the Three Ages of Woman
c. 1509–1511
Oil on panel
18-7/8 x 12-13/16 in. (48 x 32.5 cm)
KUNSTHISTORISCHES MUSEUM, VIENNA

4. Hans Baldung Grien
La Mort et les trois âges de la femme
vers 1509–1511
Huile sur bois
18-7/8 x 12-13/16 po (48 x 32.5 cm)
KUNSTHISTORICHES MUSEUM, VIENNE

15

heavy swathe of drapery of a maiden who again is wedded to her mirror. Death lightly grasps his buxom prize and presents her to us.

The artist had been called to Freiburg in 1512 to paint an altarpiece for the newly-rebuilt choir of the cathedral. This large polyptych, featuring the *Coronation of the Virgin*, represents the apogee of his career. Baldung, who was not yet thirty, acquired with his wife the rights of citizenship for the five years that he worked in Freiburg. During this period he must have worked feverishly, for he produced the painted wings for another altarpiece that is still in the cathedral; portraits of the gentry of Baden; many designs for woodcuts, book illustrations, and stained-glass windows; and small paintings for the delectation of individual owners. Among these smaller paintings, there are two additions to the theme of the mortality of woman, both now in the museum in Basel. In one of these, *Death and the Woman* (fig. 9), Baldung's concept is more affecting than hitherto: the woman reacts in terror as Death supports her upturned head and implants not a kiss but a horrifying bite. The figures are spotlighted in a graveyard, Death astride a tomb slab upon which his victim stands. On it is engraved his monogram, "HBG," as though it were his own grave. This thanatopsis may have finally purged the artist of his obsession with death as the theme for a painting.*

*I propose a dating of *c.* 1510-1512, and more specifically 1512, for *Eve, the Serpent, and Death* in the National Gallery of Canada. Baldung's fantasies in terms of macabre and demonic themes were perhaps most original, acute, and lively during this still-youthful period of his life, and his creations have a particular vitality, as witnessed in the *Witches' Sabbath* chiaroscuro print of 1510, and the Vienna *Death and the Three Ages of Woman* (fig. 4). The painting in Vienna bears no date, but specialists have agreed that it should be placed between 1509 and 1511. The Ottawa picture, similar in size, possesses an even greater element of shock and dramatic intensity. Baldung becomes more traditional and direct in his treatment of the theme of Death and the Maiden in his later reprises of it – for example, the 1515 drawing in Berlin (fig. 5), and the two little panel paintings of 1517 in Basel (see fig. 9; in the other one, not shown,

gravures sur bois de Hans Holbein le Jeune. Les deux tableaux de Baldung enrichissent le thème d'une iconographie différente.

La Mort et les trois âges de la femme est une allégorie de la vanité, qui expose brutalement, tragiquement, le caractère éphémère de la gloire terrestre: une jeune fille contemple dans un miroir l'image de sa beauté, insouciante du temps qui s'écoule, inexorablement, dans le sablier que la Mort tient au-dessus de sa tête. À gauche, la composition est rehaussée par le thème antique des trois âges de l'humanité, qui viennent témoigner de la continuité de la vie: tandis qu'une vieille femme, tout en soutenant le miroir, s'efforce d'arrêter l'affreux intrus, un jeune enfant lève un regard appréhensif à travers le voile enroulé autour des jambes de la jeune fille et délicatement retenu par la Mort. Dans l'œuvre d'Ottawa, la jeune fille devient l'archétype féminin: Ève au paradis terrestre, au moment du rapprochement avec le serpent, rapprochement qui signifie l'arrivée de la Mort.

Reprenant son thème favori, Baldung produit, en 1515, un magnifique dessin sur papier brunâtre, rehaussé de blanc, *La Mort et la jeune fille* (fig. 5). Privé des lambeaux de chair visibles dans les deux tableaux, le cadavre s'est ironiquement affublé des lourdes robes d'une jeune fille, encore une fois enchaînée à son miroir. D'une main légère, la Mort saisit sa proie voluptueuse et l'offre à notre regard.

En 1512, comme nous l'avons dit, l'artiste est invité à peindre un retable pour le nouveau chœur de la cathédrale de Fribourg. Ce grand polyptyque, illustrant le *Couronnement de la Vierge*, marque l'apogée de sa carrière. Baldung, âgé de moins de trente ans, acquiert, ainsi que sa femme, ses droits de bourgeoisie pour les cinq années de son séjour à Fribourg. C'est, pour l'artiste, une période de travail intense: il exécute les volets d'un autre retable, qui se trouve encore dans la cathédrale, des portraits de membres de l'aristocratie de Bade, de nombreux dessins pour des gravures sur bois, des illustrations de livres, ou des études de vitraux, sans oublier les petits tableaux qui vont enrichir les collections particulières. Parmi ces tableaux, on relève deux nouvelles variations sur le thème de la mortalité

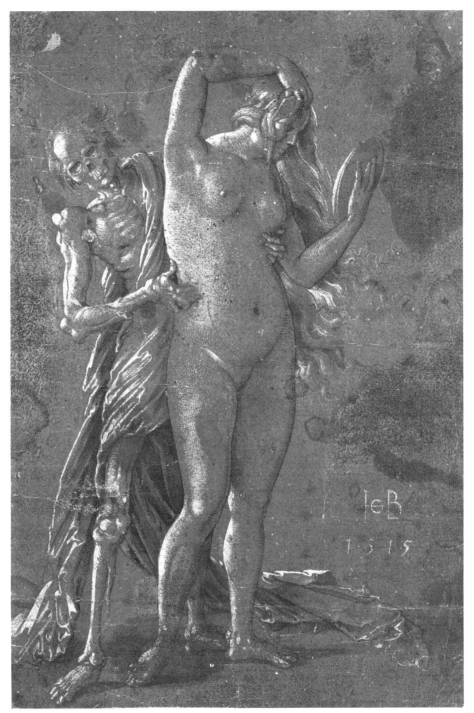

5. Hans Baldung Grien
Death and the Maiden 1515
Drawing in pen and wash, heightened with
white, on brown-toned paper
12 x 8 in. (30.6 x 20.4 cm)
KUPFERSTICHKABINET, STAATLICHE MUSEUM
PREUSSISCHER KULTURBESITZ, BERLIN–DAHLEM

5. Hans Baldung Grien
La Mort et la jeune fille 1515
Plume, lavis, rehauts de blanc sur papier
brunâtre
12 x 8 po (30.6 x 20.4 cm)
KUPFERSTICHKABINETT, STAATLICHE MUSEUM
PREUSSISCHER KULTURBESITZ, BERLIN–DAHLEM

In 1517 Baldung returned to Strasbourg where he was to remain for the rest of his life. The city was in the throes of the great religious unrest which was spreading over Germany following the condemnation of Luther at the Diet of Worms. Soon after his return, he expressed his admiration for the reformer in a bold woodcut which, according to contemporary references, aroused the indignation of Catholics. A beatific aureole of light emanates from Luther's tonsured head, as the dove of the Holy Ghost hovers above. Baldung became more openly Protestant than Dürer because, we may imagine, he was by nature more of a romantic; he was also of a younger generation that was somewhat less firmly under the spell of tradition. Church commissions all but ceased, and the last altarpiece known to have been made by him is a *Martyrdom of Saint Stephen* for Cardinal Albrecht of Brandenburg in 1522. The demand continued for small individual paintings with religious subjects, such as the Holy Family, with its appeal to bourgeois taste, and for portraits, mythologies,

Death points to the grave of a weeping maiden; it is inscribed "Hie müst du yn" [Here you must go]).

There is a naturalistic detail that may lend support to my dating: the careful delineation, in a bold and consistent, overall pattern, of the bark of the tree. Baldung seems to prefer tree-trunks that are either smooth (figs 2, 3, 9) or else scarred with age. However, the oak-like tree does appear in two other painted compositions around the year 1512: *Rest on the Flight into Egypt* (Vienna), dated by Carl Koch c. 1512-1513, and the trunks of the crosses to which the thieves are tied in a *Crucifixion* (Berlin), which bears the date 1512.

It might be noted here that, at whatever date, all of the other corpses that Baldung conceives for the personification of death comprise a consistent stereotype of a hairy, and earless, skull and meagre flesh that is quite different from the one in the Ottawa picture. Eve is confronted with a figure that is uncannily real, as though possessing a human body that had never really died. I will suggest a reason for this later in this study.

Because of the freshness of Baldung's conception, *Eve, the Serpent, and Death* is not easily dated or categorized, and herein lies the most important element of its greatness.

de la femme, actuellement au musée de Bâle. L'une d'elles, *La Mort et la femme* (fig. 9), offre une vision encore plus bouleversante que les précédentes: une femme aux traits crispés d'horreur reçoit de la Mort, qui la retient par la tête, non pas un baiser, mais une affreuse morsure. Le drame se déroule dans un cimetière. La Mort chevauche une pierre tombale sur laquelle sa victime se tient debout. La pierre porte le monogramme « *HBG* », comme s'il s'agissait de la tombe de l'artiste. Ce tragique regard sur sa propre fin semble avoir définitivement guéri Baldung de son obsession de la mort, du moins comme sujet de peinture*.

*C'est aux alentours de 1510-1512, et, plus précisément, 1512, que je propose de situer l'exécution du tableau de la Galerie nationale du Canada *Ève, le serpent et la Mort*. C'est à cette époque, en effet, que les fantaisies macabres et infernales de Baldung ont atteint leur plus saisissante originalité. Ses créations débordent de vitalité, comme en témoignent l'estampe en clair-obscur de 1510, *Le sabbat des sorcières*, et *La Mort et les trois âges de la femme* (fig. 4), actuellement à Vienne. Ce dernier tableau ne porte pas de date, mais les experts sont d'accord pour le situer entre 1509 et 1511. Le tableau d'Ottawa est d'une intensité dramatique encore plus saisissante. Baldung reviendra à un traitement plus traditionnel et plus direct du thème de la Mort et la jeune fille dans des œuvres ultérieures, comme le dessin de Berlin (fig. 5), daté de 1515 et les deux petites huiles de Bâle, exécutées en 1517 (Voir fig. 9); dans le second, non reproduit ici, la Mort montre du doigt, à une jeune fille en pleurs, une tombe avec l'inscription *Hie müst du yn* (Là tu dois aller).

Un détail naturaliste vient confirmer, jusqu'à un certain point, le choix de la date: le dessin à la fois soigné et vigoureux de l'écorce de l'arbre. Baldung semble généralement préférer les troncs d'arbres lisses (fig. 2, 3 et 9) ou bien sillonnés par les ans. Mais l'écorce de chêne apparaît dans deux autres compositions peintes aux alentours de 1512: *Le repos pendant la fuite en Égypte* (Vienne) que Carl Koch situe vers 1512–1513, et une *Crucifixion* (Berlin) datée de 1512, où les croix des deux larrons sont faites en bois de cet arbre.

Notons, en passant, que tout au long de sa carrière, Baldung a choisi un même archétype pour représenter la Mort: un cadavre décharné, au crâne encore garni de cheveux, mais dépourvu d'oreilles. L'Ève d'Ottawa affronte, au contraire, un personnage étrange-

secular themes, and fantasies of the supernatural, which he relished to the end of his career.

In 1507 Albrecht Dürer had painted the monumental figures of *Adam* and *Eve* (both now in the Prado, Madrid), figures whose monumentality proved to be responsible for a fad in German art in the first half of the sixteenth century; life-size, classicized nudes staged against a near-black, neutral background that offered no distractions from the glory of the unencumbered human body. Lucas Cranach was inspired by this type of nude, silhouetted in a frontal pose (fig. 10), to a degree that not only keynoted but almost overwhelmed his œuvre. Baldung began, in the 1520s, also to paint naked heroes and heroines of classical antiquity and even of the Old Testament. Most striking is a series of larger-than-life figures that includes *Adam* and *Eve* in the Budapest Museum, *Judith*, the Biblical saviour of her people, in the Germanisches Museum in Nuremberg, and *Venus*, the goddess of love, in the Kröller-Müller National Museum at Otterlo. All fall far short of the classical mode as introduced by Dürer, for Baldung's understanding of ideal beauty was vague indeed; still, he conscientiously developed at this time a figure style with more strongly accentuated modelling. In 1531, he tried his hand at a huge mythological scene of struggling nudes, the composition of which is thought to be based on one of the numerous Italian engravings which followed a design by Mantegna, *Hercules and Antaeus*, in the Staatliche Gemäldegalerie, Kassel. But the poses are so naïve and "realistic" – a bearded Hercules squeezes Antaeus so hard that blood trickles from his ear – that the resulting effect is at best painfully amusing to the viewer today.

In reflecting the new intellectual interests of a humanistically-oriented centre such as Strasbourg, which permitted the subject matter of art to move ever further away from mediaeval religious thought, Hans Baldung was not an isolated phenomenon. At the same time, in distant Wittenberg, Lucas Cranach, who was in intimate association with Luther and the Reformation, ran a course almost exactly parallel in subject matter and even in style, so much so that the works of Baldung and Cranach are easily confounded

En 1517, Baldung revient à Strasbourg, pour ne plus quitter cette ville jusqu'à sa mort. Strasbourg est alors en proie au grand malaise religieux provoqué en Allemagne par la condamnation de Luther par la diète de Worms. Peu après son retour, l'artiste exprime son admiration pour le grand réformateur en exécutant une gravure sur bois, d'une hardiesse qui passe pour avoir soulevé l'indignation des catholiques du temps. L'auréole des bienheureux entoure la tête tonsurée de Luther, surmontée de la colombe du Saint-Esprit. Baldung affiche son protestantisme avec plus de ferveur que Dürer, non seulement parce que son tempérament est vraisemblablement plus romantique, mais également parce que la génération à laquelle il appartient, plus jeune, est aussi plus affranchie des traditions. Les grandes commandes religieuses se font, en même temps, de plus en plus rares, et le dernier retable que l'on connaisse de lui est un *Martyre de saint Étienne*, peint pour le cardinal Albert de Brandebourg en 1522. Mais on continue quand même à lui commander de petits tableaux à sujets religieux, comme la *Sainte Famille*, qui ont l'heur de plaire à la bourgeoisie, ainsi que des portraits, des œuvres sur des thèmes mythologiques ou profanes, ou encore de ces fantaisies dictées par le surnaturel qui le fascineront jusqu'à la fin de sa vie.

En 1507, Albrecht Dürer avait peint les figures monumentales d'*Adam* et d'*Ève* (Madrid, Musée du Prado), inaugurant en Allemagne une mode qui allait durer pendant toute la première moitié du XVIᵉ siècle: celle des nus de grandeur nature, traités à la manière classique sur fond neutre, presque noir, sans rien pour distraire le regard de la contemplation du corps humain. Lucas Cranach, en particulier, se complaît à peindre ces nus, vus de face (voir fig. 10), à un point tel que

ment réaliste, comme si la Mort s'était emparée d'une enveloppe charnelle encore palpitante de vie. On trouvera, plus loin dans le texte, l'explication que je propose à cette exception.

La profonde originalité de la conception de Baldung rend d'autant plus difficile la tâche d'assigner une date ou une catégorie précises à *Ève le serpent et la Mort*. Et c'est en cela précisément que consiste l'essence du chef-d'œuvre.

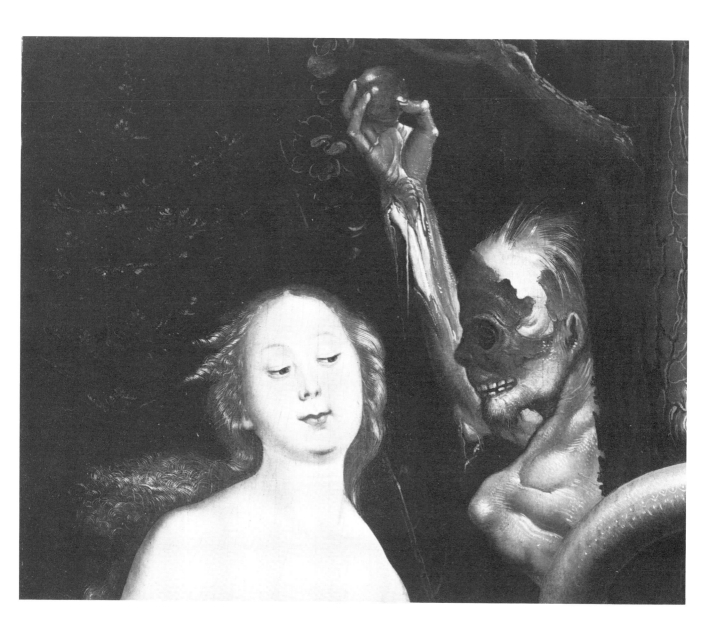

6. *Eve, the Serpent, and Death*
 Detail of the heads of Eve and Death

6. *Ève, le serpent et la Mort*
 Détail: têtes d'Ève et de la Mort

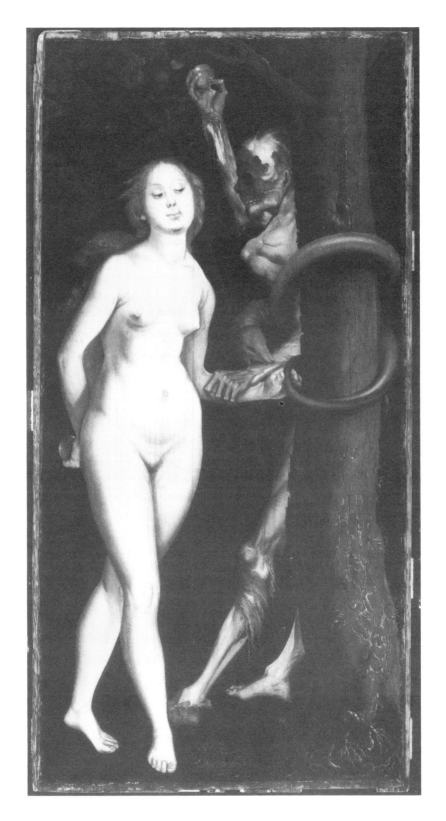

7. *Eve, the Serpent, and Death*
 Infra-red photograph

7. *Ève, le serpent et la Mort*
 Photographie à l'infrarouge

today by the non-specialist. Holbein, Grünewald, and Altdorfer steered independent courses, for their compulsive interests were quite different from each other, and their paintings are usually immediately recognizable. Much more than the others, Baldung and Cranach had been so deeply affected by the seminal examples of Albrecht Dürer that they tended to think and perform alike as creative artists, though Baldung was by far the more intense.

Hans Baldung Grien died in September 1545, and was buried in the new Protestant cemetery of Saint Helena in Strasbourg. In the preceding year he had designed a large woodcut which was destined to become his most sought-after because of its clean-cut power and enigmatic provocativeness, *The Bewitched Stablegroom* (fig. 8). The Baldung coat-of-arms, a rampant unicorn, appears in the design, causing speculation that the sensationally foreshortened figure of the stablegroom, who lies in a trance on the floor, is the artist himself. He would thus have provided a stunning last testament to his abiding interest in the occult.

There are two interesting documents pertaining to Hans Baldung Grien the man, both connected with Albrecht Dürer. The first is an entry in Dürer's diary which records in detail his trip to the Netherlands in 1521. Dürer notes that he took with him not only his own graphic work but also that of Baldung, surely an affirmation of the master's pride in and esteem for the quality and universal appeal of the woodcut prints by his most egregious pupil. The second document records that among the personal effects left by Baldung at his death was a lock of Dürer's hair, sent from Nuremberg two days after the passing of his beloved teacher.

Eve, the Serpent, and Death: *Description and Meaning*

Hans Baldung Grien has gone to the limits of his fantasy in the picture now in Ottawa to produce a wily and seductive Eve. Her legs are crossed suggestively as she moves forward, boldly proffering herself to her new "allies" in the Garden of Eden. With a smile, she casts a sidelong glance

son œuvre paraît totalement dominée par ce genre de production. Baldung commence aussi, vers les années 1520, à peindre des nus, soit de personnages de l'Antiquité, soit même de l'Ancien Testament. Parmi les plus remarquables, il faut signaler la série de figures plus grandes que nature qui comprend *Adam* et *Ève* (Musée de Budapest), l'héroïque *Judith* (Nuremberg, Germanisches National-Museum) et *Vénus*, déesse de l'amour (Otterlo, Musée national Kröller-Müller). Baldung n'ayant qu'une notion fort vague de la beauté idéale, ses œuvres sont loin d'atteindre à la perfection classique d'un Dürer. Néanmoins, l'artiste semble s'être appliqué à perfectionner un style de personnages au modelé puissamment accentué. L'année 1531 le trouve occupé par une œuvre ambitieuse, un immense tableau mythologique représentant un combat de nus, *Hercule et Antée* (Cassel, Staatliche Gemäldegalerie), dont la composition est probablement basée sur une des nombreuses gravures italiennes d'après Mantegna. Mais la naïveté et le réalisme forcé des poses (un Hercule hirsute qui serre Antée jusqu'à lui faire jaillir le sang de l'oreille) évoque tout au plus, chez le connaisseur moderne, un sentiment d'amusement, sinon d'embarras.

L'œuvre de Hans Baldung reflète sans doute les nouvelles tendances intellectuelles et humanistes alors en vogue à Strasbourg, et qui poussaient l'art à s'écarter toujours davantage de la pensée religieuse du Moyen-Âge. Mais nous avons aussi d'autres témoignages importants sur ce phénomène. Dans son lointain Wittenberg, Lucas Cranach, étroitement associé à Luther et à la Réforme, suit une voie quasi parallèle, non seulement dans le choix de ses thèmes, mais jusque dans son style, de sorte qu'il n'est pas rare pour le profane de confondre ses œuvres avec celles de Baldung. Plus individualistes, Holbein, Grünewald et Altdorfer empruntèrent des voies différentes, ce qui rend leurs œuvres faciles à distinguer. Baldung et Cranach, pour leur part, ont été si profondément influencés par l'enseignement d'Albrecht Dürer qu'ils se rejoignent sans cesse dans leurs manifestations créatrices, même si Baldung l'emporte nettement sur Cranach en intensité.

Hans Baldung Grien, mort au mois de septembre

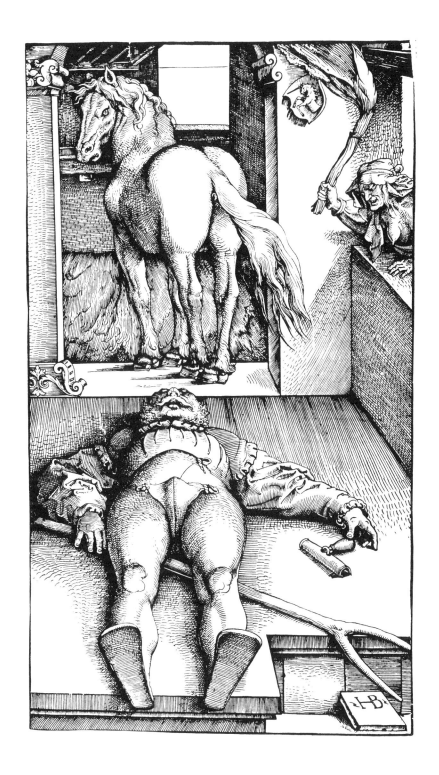

8. Hans Baldung Grien
 The Bewitched Stablegroom 1544
 Woodcut print
 12-3/4 x 7-7/8 in. (34.2 x 20.0 cm)
 STAATLICHE KUNSTHALLE, KARLSRUHE

8. Hans Baldung Grien
 Le palefrenier ensorcelé 1544
 Gravure sur bois
 12-3/4 x 7-7/8 po (34.2 x 20.0 cm)
 STAATLICHE KUNSTHALLE, KARLSRUHE

at the Serpent and the grisly figure of Death, who stares at his victim intently, transfixing Eve with a macabre grin. The left hand of the Destroyer grasps her left arm, and in his right hand he displays a shiny red apple. Eve has replied with a counter-move: she hides behind her back the forbidden fruit given her by the Serpent, as though she were playing a game.

Death seems suddenly to have sprung from behind the tree, with the agile movement of a ballet-dancer; but the unstable positioning of his legs and feet shows this not to be the case. The python-like Serpent/Fiend has clutched Death to the tree and knotted him so securely to it that Death and the Tree have become as one. Baldung's intention apparently is to show that the Tree of Knowledge is also the Tree of Death, an illustration of the amazing Christian dictum that knowledge is sinful, and man's desire for it can only bring death. (Genesis relates that Adam and Eve were driven from the Garden and kept from returning by cherubim and a flaming sword, lest they be able to nullify their death sentence and retain eternal life by eating from the Tree of Life, which also grew in Eden.)

Eve fingers the tail of the Serpent – an astonishing derring-do that is grist for the mill of a Freudian – while the Serpent completes the high-tension circuit by biting the wrist of Death. Baldung's snake has the head of a weasel-like creature with nostrils and ears, perhaps in order that he might appear to be a more equal partner in the act, for it is to be remembered that the Devil could assume any disguise he chose. There is no real struggle taking place, though one might interpret the bite of the Serpent as an effort to defend the Woman whom he has just conquered, thereby enforcing his "promise" to Eve: "Ye shall not surely die." The action, however, is not so much a show of strength as a gripping pact between Death, the Devil, and Fallen Woman who will realize the consequences of her sin when God comes to the Garden and condemns her and her mate to lead a life of travail and suffer death.

However provocative her appearance, Baldung's Eve falls short of comeliness, even when compared with the rather cumbersome nudes which were normative in German painting of the

1545, fut enterré dans le nouveau cimetière protestant de Sainte-Hélène, à Strasbourg. Un an auparavant, il avait exécuté une grande gravure sur bois, dont la puissante sobriété de ligne et le caractère énigmatique en font un de ses plus grands chefs-d'œuvre: *Le palefrenier ensorcelé* (fig. 8). La présence des armoiries de Baldung, avec la licorne rampante, a fait supposer que la forme, au raccourci saisissant, du palefrenier en transe sur le sol, est peut-être une représentation de l'artiste lui-même. Baldung nous aurait offert, par là, un ultime et impressionnant témoignage de sa passion pour l'occulte.

On possède deux documents d'un grand intérêt relatifs à la biographie de Baldung, et plus précisément, à ses rapports avec Albrecht Dürer. Le premier est une mention dans le journal détaillé tenu par Dürer durant son voyage aux Pays-Bas, en 1521. Dürer indique qu'il a apporté avec lui, en plus de ses propres œuvres, les estampes de Baldung: ce qui témoigne de la haute opinion qu'il avait de la qualité et de l'intérêt des œuvres de son élève le plus célèbre. Le second document nous apprend qu'on retrouva, à sa mort, parmi les effets personnels de Baldung, une boucle de cheveux de Dürer, envoyée de Nuremberg deux jours après le décès du maître bien-aimé.

Ève, le serpent et la Mort: Description et explication

Hans Baldung Grien a fait appel à toutes les ressources de son imagination pour créer, dans le tableau d'Ottawa, une Ève au charme malicieux. Croisant les jambes de façon sensuelle, elle s'avance comme pour s'offrir hardiment à ses nouveaux alliés du paradis terrestre. Souriante, elle jette un coup d'œil en biais au serpent et à la sinistre figure de la Mort, qui la regarde fixement avec son rictus macabre. Le Destructeur serre de sa main gauche l'un des bras de sa victime, et tient dans l'autre une belle pomme d'un rouge brillant. Par un geste contraire, Ève cache derrière son dos le fruit défendu donné par le serpent, tout comme s'il s'agissait d'un jeu.

À première vue, on dirait que la Mort a surgi brusquement de derrière l'arbre, avec l'agilité d'un danseur, mais la position instable des jambes

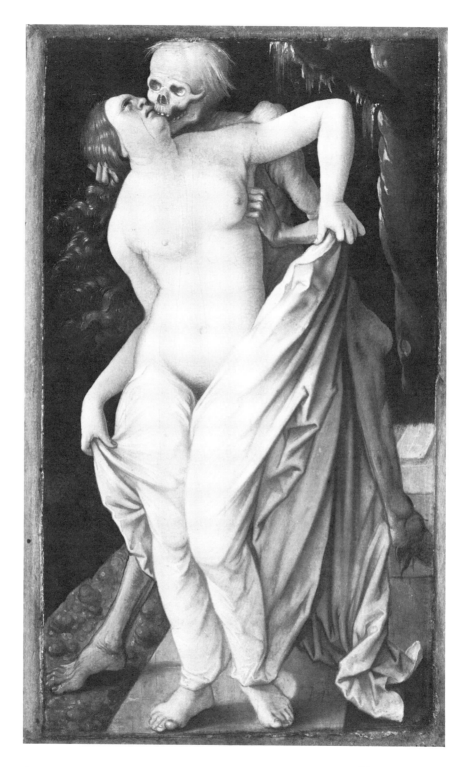

9. Hans Baldung Grien
Death and the Woman c. 1517
Oil on panel
11-5/8 x 6-7/8 in. (29.5 x 17.5 cm)
OEFFENTLICHE KUNSTSAMMLUNGEN, BASEL

9. Hans Baldung Grien
La Mort et la femme vers 1517
Huile sur bois
11-5/8 x 6-7/8 po (29.5 x 17.5 cm)
ÖFFENTLICHE KUNSTSAMMLUNGEN, BÂLE

Renaissance. Cranach's *Venus* (fig. 10), in the collection of the National Gallery of Canada, provides an interesting and informative contrast. Baldung's Alsatian wench is broad-hipped, has large and graceless hands, a wrinkled neck, unshaved pubic hair, and a sadly-neglected coiffure. Cranach's classical goddess, elegantly slender and perfectly groomed, is resplendent as a statuesque object of exquisite beauty. Both actresses have been well cast in the roles they play.

Baldung's actors are sharply silhouetted against a forest so dark and dense that one can scarcely detect the thicket of fir trees and hardwood saplings of which it is comprised. Two dead tree-trunks fall diagonally between and behind Eve and Death, while the solitary blossom of a daisy appears courageously among the exposed rootlets at the base of the Tree, all but lost in this momentary black-out in primal paradise. Baldung probably did not intend symbolism in the flower, though in the preceding century, particularly in Flemish painting, it might well have been included as a veiled reference to the Virgin Mary, the "New Eve" according to mediaeval exegetes, who was co-redeemer of the sins of man with her son, Christ, the "New Adam." The daisy, or marguerite, was one of the flowers that symbolized Mary's flawless purity.

The personification of Death proves to be not only the most vivid of the several that Hans Baldung painted but also one of the most authoritative in all German art. Much more frequently in the art of the Northern Renaissance Death is shown as a skeleton, its expressiveness more or less limited to a fixed, simian grin. The ghoulish reality of Baldung's creation resides in the combination of the fascinating repulsiveness of rotting flesh with an unmistakable vitality. A brown epidermal skin remains on much of the body, but it has been selectively peeled from the right leg and foot, with its claw-like toenails, and also from a portion of the head, which sprouts grey hair. Death's left foot retains the brown flesh in an eerie fashion, as though he were wearing a deerskin moccasin. (It serves to separate clearly the two figures and ensure a clean-cut silhouette for the figure of Eve.) The skeleton beneath is here and there glimpsed, vividly in the

et des pieds vient démentir cette impression. Le serpent ennemi a entraîné le cadavre contre l'arbre, auquel ses anneaux l'enserrent si étroitement qu'ils ne font plus qu'un. L'intention de Baldung est de montrer que l'arbre de la science du bien et du mal est aussi l'arbre de la mort, illustrant l'étonnante doctrine chrétienne qui fait de l'avidité du savoir, un péché, et de la curiosité, le chemin de la perte. (La Genèse ne rapporte-t-elle pas qu'Adam et Ève furent chassés du paradis terrestre par des chérubins armés d'un glaive de feu, afin de leur interdire l'accès à l'arbre de vie, qui croissait également dans le jardin et dont le fruit aurait pu leur rendre la vie éternelle perdue par leur faute?)

Ève caresse de ses doigts la queue du serpent, geste d'une audace singulière, susceptible de susciter bien des commentaires chez les disciples de Freud, cependant que l'animal clôt ce cercle fantastique en saisissant dans sa gueule le poignet de la Mort. Baldung a prêté à son serpent une vraie petite tête de carnassier, pourvue de narines et d'oreilles, afin, peut-être, d'en faire un acteur égal aux autres dans le drame qui se joue devant nous. D'ailleurs, le diable pouvait bien revêtir l'apparence qu'il lui plaisait. On ne peut pas proprement parler de lutte, même si la morsure du serpent peut s'interpréter comme un effort pour défendre la femme qu'il vient de séduire avec la promesse: «Pas du tout! Vous ne mourrez pas!» (Genèse, III, 4). Le tableau ne vise pas tant à faire voir un conflit de forces, comme à représenter le pacte éternel qui lie la Mort, le diable et la femme déchue. Celle-ci pourra mesurer les conséquences de sa faute lorsqu'elle sera condamnée par Dieu, avec son compagnon, au labeur, à la souffrance et à la mort.

Malgré l'étalage provocant de ses charmes, l'Ève de Baldung manque encore singulièrement de grâce, même si on la compare aux nus plutôt massifs de l'art allemand de la Renaissance. La *Vénus* de Cranach (fig. 10), aussi à la Galerie nationale du Canada, offre ici un contraste aussi rare qu'intéressant. La brave Alsacienne de Baldung a les hanches larges, les mains plébéiennes, le cou plissé, du poil au bas du ventre, et sa coiffure apparaît tristement négligée, tandis que la déesse de Cranach, de son côté, mince, élégante,

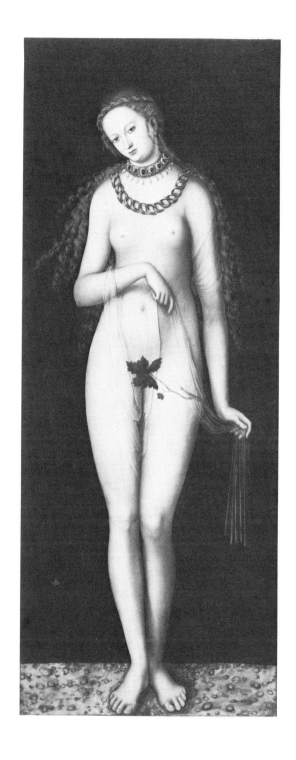

10. Lucas Cranach the Elder
Venus c. 1530
Oil on panel
68 x 27 in. (172.7 x 68.6 cm)
THE NATIONAL GALLERY OF CANADA, OTTAWA
(6087)

10. Lucas Cranach l'Ancien
Vénus vers 1530
Huile sur bois
68 x 27 po (172.7 x 68.6 cm)
GALERIE NATIONALE DU CANADA, OTTAWA
(6087)

wrist that is raised. Most effective is the face of Death, sinister in the contrast of dark and light flesh as though he were in masquerade. Sinews and red veins droop from the torn muscles of arm and leg and are echoed in the dead roots at the base of the tree, while accents of light paint applied in rows of dots and strokes enliven the putrid flesh all over the body (fig. 6). How greatly Baldung revelled in painting this figure!

The Tempter/Serpent is a large and plump animal, better suited to coiling than slithering (God to Serpent: "Upon thy belly shalt thou go."). The artist chooses steel-blue for the body colour of the snake, adding a flash of bright red to the eye and adorning the body with a chevron-and-dot pattern. In the convention of late Mediaeval and Renaissance art, the Devil was usually disguised as a snake with the head and, often, the arms and bust of a girl. Such an anthropomorphic hybrid made more credible the seduction of Eve, since she faced not a frightening beast but one of her own kind. Dürer chose to abandon this improbable image and return to the snake of nature in the *Fall of Man* engraving of 1504 (fig. 1), and Baldung did likewise.

In summary, the composition is a subtle interweaving of three themes. 1) Eve alone with the Serpent before she induced Adam to join her adventure. This was sometimes given as an individual theme (fig. 2), and it was nearly always included in a detailed sequence of scenes representing the Fall of Man. 2) Eve's pride as an aspect of the *Vanitas* theme (figs 4, 5) especially popular in the sixteenth and seventeenth centuries. The idea is inherent in the Ottawa composition because of Eve's flaunting of her body. 3) The claim by Death on a young woman in the prime of life (figs 4, 5, 6), from the late Mediaeval Dance of Death. The Dance of Death reminded the viewer, every viewer, of the unpredictability of his dissolution. Moral: a Christian must ever be prepared to meet his Maker, for Death can attack without warning. Extracted from the sequence, the episode of Death and the Maiden gave Baldung the chance to glorify the female nude and express a regret for the transitoriness of beauty. The image barely qualifies as a *memento mori*, a pious exhortation to think of death; it

parée avec soin, resplendit d'une beauté exquise. L'une et l'autre sont parfaitement à leur place dans le rôle qu'elles ont à jouer.

Les personnages de Baldung se détachent sur une forêt si sombre et si dense que l'on distingue à peine les massifs de sapins et les arbrisseaux qui la composent. Au second plan, entre les figures d'Ève et de la Mort, on voit tomber deux troncs d'arbres desséchés. Une marguerite solitaire se dresse entre les racines de l'arbre, pauvre fleur presque oubliée dans la soudaine obscurité qui enveloppe le paradis terrestre. Baldung n'attache probablement à cette fleur aucun symbolisme, mais au siècle précédent, chez les Flamands par exemple, on y aurait vu une allusion voilée à la Vierge Marie, la *nouvelle Ève* des exégètes médiévaux, corédemptrice des péchés du monde, avec son fils, le *nouvel Adam*. En effet, la marguerite était une des fleurs qui symbolisaient la pureté sans tache de Marie.

La représentation de la Mort apparaît non seulement comme la plus réussie de celles qu'a imaginées Baldung, mais comme l'une des plus marquantes de tout l'art allemand. Dans les pays du Nord, les artistes de la Renaissance donnaient généralement à la Mort l'apparence d'un squelette, réduisant ainsi son pouvoir d'expression à un rictus simiesque. Baldung, lui, a créé un fascinant effet de réalisme macabre en habillant de chair en lambeaux une forme qui conserve encore sa vitalité. La peau tannée qui recouvre la plus grande partie du corps, est soigneusement arrachée de la jambe et du pied droit, avec ses ongles pareils à des griffes, de même que d'une partie de la tête hérissée de mèches de cheveux gris. Le pied gauche conserve des parties de chair qui l'enveloppent curieusement, comme ferait une espèce de chaussure. (Ce trait sert à délimiter plus nettement les deux figures et à mettre en évidence la silhouette d'Ève.) La présence du squelette demeure toutefois sensible, et on l'entrevoit notamment dans le poignet levé. Mais c'est le visage de la Mort qui rive surtout l'attention, par le jeu sinistre des teintes sombres et blafardes qui en font un véritable masque de carnaval. Les tendons et les veines, qui pendent des muscles déchirés du bras et de la jambe, trouvent leur pendant dans les racines desséchées

becomes instead a profane exhortation, in the spirit of classical antiquity and the new thinking of the Renaissance in Italy, to make the most of youth.

Finally, there exists a pictorial double-meaning in the composition, surely intended by Baldung: the personification of Death may also be seen as a representation of Adam himself as a corpse, the fate to which his body was destined at the Fall. He grasps the arm of his mate, perhaps in angry accusation of her (though his facial expression is open to interpretation), and holds the forbidden fruit as though he had just picked it from the tree. This action by Adam is a commonplace gesture in the art of the period, and we have seen it in Baldung's *Fall of Man* of 1511 (fig. 3).

The Ottawa picture may be viewed, then, not only as a pact between Eve, the Serpent, and Death but as an even more complex explication of the Christian myth of the origin of death. In an alternate reading of the composition, Adam is present after all, and the Serpent does bite and restrain him in an effort to defend Eve. The Surrealists have conditioned us to the use of the double image and sharpened our perception of its existence in the art of the past.

Hans Baldung Grien understood with unusual sensitivity the collective psyche of his people, their foibles and their fears, and the nature of human beings everywhere. He proves it masterfully in this tongue-in-cheek conception – so enigmatic and personal that it remained unique in art – of a bold attempt by our primal mother in the Garden of Eden to change the nature of things.

Provenance, Condition, and the Artists' Working Method

The Ottawa *Eve, the Serpent, and Death* is a newly-discovered addition to the œuvre of Hans Baldung Grien, correctly recognized as a masterpiece of indubitable authenticity by experts at Sotheby's, in London, where it was put up at auction in December 1969. Its owner, an Edinburgh teacher who had thought of it as from the School of Cranach, inherited the painting through an uncle from her grandfather, an estate agent for the Duke of Devonshire. It had been sold at

de l'arbre, tandis que des rangées de points et de traits plus clairs viennent rehausser la chair en décomposition par tout le corps (fig. 6). Comme Baldung a dû se complaire à peindre cette figure!

Le Tentateur est un gros serpent gras, plus enclin sans doute à se lover qu'à ramper. (Dieu dit au serpent: «Tu marcheras sur ton ventre . . .» (Genèse, III, 14).) L'artiste a choisi un bleu métallique pour le corps de l'animal, sur lequel il a dessiné un motif à chevrons et à pois, réservant une tache rouge vif pour l'œil. Dans la tradition de la fin du Moyen-Âge et de la Renaissance, le diable était habituellement représenté comme une forme hybride, mi-femme, mi-serpent. La séduction d'Ève s'expliquait d'autant plus facilement qu'elle avait affaire, non à une bête répugnante, mais à un être semblable à elle. Dürer préféra abandonner cette image fantaisiste en faveur d'un vrai serpent dans la gravure de 1504, *La chute de l'Homme* (fig. 1), et Baldung suivit son exemple.

En résumé, la composition est un enchevêtrement subtil de trois thèmes: 1) Ève seule avec le serpent, avant d'entraîner Adam dans son aventure. D'autres œuvres s'inspirent aussi de ce thème particulier (fig. 2) qui figure presque toujours dans les séries consacrées à la Chute de l'Homme. 2) La présomption d'Ève, qui rejoint le thème de la Vanité (fig. 4 et 5), si populaire aux XVIᵉ et XVIIᵉ siècles, qui se manifeste par la complaisance avec laquelle elle fait étalage de ses charmes physiques. 3) La Mort qui réclame une femme au matin de la vie, thème tiré de la *Danse macabre* de la fin du Moyen-Âge (fig. 4, 5 et 6). La *Danse macabre* veut rappeler à chacun des spectateurs qu'il ne saurait prévoir sa propre fin. D'où la morale: le chrétien doit toujours être prêt à rencontrer son Créateur, car la mort viendra le surprendre comme un voleur. Tiré de son contexte, l'épisode de la Mort et la jeune fille a donné à Baldung l'occasion d'exalter le corps féminin et de s'attendrir sur la fragilité de la beauté. Mais l'image ne saurait être considérée comme une espèce de *memento mori*, c'est-à-dire de pieuse exhortation à se préparer à la mort. Elle doit être prise plutôt comme une exhortation profane à profiter de la jeunesse, selon l'esprit de l'Antiquité classique, réhabilité par la Renaissance italienne.

Enfin, le tableau présente une ambivalence

Christie's nearly a century before, in 1875, under an attribution to Lucas Cranach, from the collection of William Angerstein (grandson of John-Julius Angerstein whose paintings had, in 1824, formed the nucleus of the National Gallery, London). The painting passed to the firm of Thomas Agnew, from whom it was acquired by the National Gallery of Canada after it had been cleaned by the eminent Mario Modestini. (The latter writes of its condition: "Rarely have I cleaned a sixteenth-century picture still so precise in definition, completely unrubbed, and with the quality of the paint so well preserved.")

It may be said without exaggeration that a high percentage of paintings from the Renaissance have survived in poor condition, though they have been made more or less presentable through cosmetic treatment. The Ottawa Baldung is one of the rare exceptions that has hardly suffered at all. X-rays reveal small paint losses on the cheek and jaw of the figure of Death, and on the trunk of the tree; but these do not affect the immaculate appearance of the picture. Visible under infra-red light is a tiny split in the panel which runs vertically near the right edge of the body of Eve, following the grain of the wood (fig. 7). At some point within the past century, wood cradling was affixed to the back of the panel (probably linden wood) with the intention of forestalling further damage to it.

The artist painted the brightly-toned body of Eve in thin layers, or glazes, of pigment suspended in an oil base, a technique first perfected in Northern Europe by Jan van Eyck in the first decades of the fifteenth century. Owing to the ability of infra-red light to penetrate these layers, we are treated to a revealing demonstration of a working procedure of Baldung (fig. 7). He drew the design of Eve in quite complete detail on the gessoed surface of the panel, including hatched and cross-hatched lines as guides for modeling in light and shade. The curved lines defining the rounded flesh of the hip, thigh, and leg areas indicate a source of light from the left; but these were ignored in the process of painting in favour of a bright overall illumination with the light falling from the upper right. Baldung, like Dürer, was preëminently a draughtsman and thought in

picturale certainement recherchée par Baldung: la représentation de la Mort peut encore être considérée comme Adam, apparaissant sous la forme du cadavre qu'il doit devenir à cause de la Chute. Il agrippe le bras de sa compagne, peut-être dans un geste de colère accusatrice (encore que l'expression du visage laisse libre cours aux conjectures), brandissant le fruit défendu comme s'il venait de le cueillir. Un tel geste pour Adam, n'est pas sans précédent dans l'art de l'époque, comme nous avons justement pu le constater dans la gravure de Baldung *La chute de l'Homme* (fig. 3).

Le tableau d'Ottawa peut donc être vu non seulement comme une image du pacte conclu entre Ève, le serpent et la Mort, mais encore comme une explication hautement complexe du mythe chrétien de l'origine de la mort. Interprétée de manière différente, la composition comprend Adam, que le serpent vient de mordre afin de défendre Ève. Grâce aux surréalistes, nous nous sommes accoutumés à l'ambivalence dans l'art, et nous avons appris à reconnaître son existence dans les œuvres du passé.

Hans Baldung Grien a saisi, avec une intuition remarquable, l'âme collective de son peuple, en même temps que l'essence de l'humanité tout entière, avec ses faiblesses et ses craintes. Il en fournit une preuve décisive dans sa manière personnelle, énigmatique, un peu irrévérencieuse, en tout cas unique dans l'histoire de l'art, de traiter l'audacieuse tentative de la première femme, au paradis terrestre, pour changer le cours du destin.

Provenance et état du tableau, méthode de travail de l'artiste

Le tableau d'Ottawa *Ève, le serpent et la Mort* a été reconnu comme un authentique chef-d'œuvre de Hans Baldung Grien par les experts de Sotheby's, de Londres, où il fut mis aux enchères en décembre 1969. Sa propriétaire, professeur à Édimbourg, l'avait hérité d'un de ses oncles, qui le tenait de son grand-père, administrateur au service du duc de Devonshire. Le tableau passait pour une œuvre de l'école de Cranach. Acheté chez Christie's en 1875, et alors attribué à Cranach, le tableau provenait de William Angerstein, petit-

terms of the defining line (figs 2, 3); this accounts in part for the precise, sculpturesque, and rather brittle effect conveyed by the forms in the paintings of both masters.*

Baldung made many revisions in the drawing before he began to paint, as revealed in the infrared photograph: Eve's mouth is lowered, her eyelids were dropped, and the size of her right breast considerably reduced. Most interesting is the fact that his original intention, apparently, was to cover, or almost cover, Eve's pudenda with a bunch of leaves on a small branch which issued from the right. Such a device was commonplace in the art of the time (figs 3, 10), promulgated no doubt by Dürer with his *Fall of Man* (fig. 1) of 1504. The branch with leaves in figure 9 was added, probably in the seventeenth century, to imitate the manner of the Age of Dürer. As Baldung developed the Ottawa composition he realized that this would have detracted from the seductive image that he had in mind.

fils de John Julius Angerstein, dont la collection vint former, en 1824, le noyau de la National Gallery de Londres. Le tableau fut acquis par la maison Thomas Agnew, qui le vendit à la Galerie nationale du Canada, après l'avoir fait nettoyer par l'éminent expert Mario Modestini. Ce dernier écrivit: «J'ai rarement eu l'occasion de nettoyer une œuvre du XVIe siècle dont les contours soient demeurés aussi nets, aussi intacts, et dont la peinture ait aussi parfaitement conservé sa fraîcheur.»

On peut affirmer, sans exagération, qu'un bon nombre de peintures de la Renaissance nous sont parvenues pour ainsi dire en ruines, et n'ont été rendues plus ou moins présentables que grâce aux restaurations des experts. Le tableau de Baldung nous offre une des rares exceptions qui n'aient presque pas souffert des ravages du temps. L'examen aux rayons X a révélé de légères pertes de peinture sur la joue et la mâchoire du personnage de la Mort et sur le tronc de l'arbre, mais elles n'altèrent en rien la perfection du tableau. On peut déceler, à l'infrarouge, une fente très fine qui court verticalement le long du corps d'Ève, à droite, suivant le grain du bois (fig. 7). Au cours du siècle dernier, le panneau, vraisemblablement de tilleul, a été parqueté afin de limiter les dommages.

L'artiste a obtenu les tons brillants du corps d'Ève au moyen de glacis, c'est-à-dire de minces couches de pigments mêlés à l'huile, selon la technique perfectionnée en Europe du Nord par Jan van Eyck, dans les premières décennies du XVe siècle. Grâce à l'infrarouge, qui nous permet de voir au travers de ces couches, nous pouvons reconstituer la méthode de travail de Baldung (fig. 7). Il a d'abord tracé, sur la surface apprêtée du panneau, un dessin très détaillé du corps d'Ève, y compris des hachures parallèles et croisées pour servir de guides à l'application des divers tons de clair et d'ombre. Les lignes courbes qui déterminent le galbe de la hanche, de la cuisse et de la jambe, indiquent l'intention primitive de l'artiste de placer la source de lumière à gauche. Au moment d'appliquer la peinture, il a cependant opté pour un brillant éclairage d'ensemble venant d'en haut, à droite. Baldung, comme Dürer, était premièrement dessinateur, et pensait en

*The long, irregular vertical lines that appear in figure 6 were caused by the subsequent crackling of the paint as it aged. These follow the grain of the wood and bear no relation to the underdrawing.

fonction des contours (fig. 2 et 3). C'est, en partie, ce qui donne aux formes, dans les tableaux des deux maîtres, leur précision sculpturale un peu sèche*.

La photographie à l'infrarouge révèle de nombreuses modifications apportées au dessin préparatoire: la bouche est moins haute, les paupières sont baissées, et le sein droit est plus petit. Détail intéressant, Baldung avait d'abord l'intention de couvrir, en partie du moins, le bas-ventre d'Ève d'une petite touffe de feuilles partant de la droite. Ce procédé était courant à l'époque (voir les fig. 3 et 10), sans doute mis à la mode par Dürer dans sa gravure de 1504, *La chute de l'Homme* (fig. 1). Ainsi, la petite branche garnie de feuilles qu'on aperçoit dans la fig. 10 est probablement une addition du XVIIe siècle, pour simuler la manière de Dürer. Au cours de son travail, Baldung a dû se rendre compte qu'un tel artifice nuirait à la séduction qu'il voulait conférer à l'image de son Ève.

*Les longues lignes verticales et irrégulières, qui apparaissent dans la fig. 6, sont l'effet du vieillissement de la peinture. Elles suivent simplement le grain du bois et n'ont aucun rapport avec le dessin préparatoire.

Useful General Bibliography

Benesch, O. *The Art of the Renaissance in Northern Europe, its Relation to the Contemporary Spiritual and Intellectual Movements*, Cambridge (Mass.), 1945 (first edition).

Hollstein, F. W. H. *German Engravings, Etchings and Woodcuts ca. 1400-1700*, vol. II, Amsterdam, 1954–. Pp. 66ff. give an illustrated catalogue of all the prints by Hans Baldung Grien.

Huizinga, J. *The Waning of the Middle Ages*, London, 1924 (first English edition).

Koch, Carl. *Hans Baldung Grien*, Karlsruhe, 1959. Catalogue of an exhibition sponsored by the International Council of Museums, Karlsruhe, Kunsthalle, 1959.

Osten, G. von der and H. Vey. *Painting and Sculpture in Germany and the Netherlands 1500 to 1600*, Baltimore, 1969, Pp. 97–99 and 219–23 deal with Hans Baldung Grien.

Bibliography of the Ottawa Baldung

Coulonges, H. "Le commerce," *Connaissance des arts* (April 1970), pp. 83, 86.

Praz, M. *Il patto col serpente*. Milan: 1972. Discussion of *Eve, the Serpent, and Death*, pp. 7–9.

Whitfield, C. "Révélations sur une tentation d'Eve," *Connaissance des arts* (June 1971), pp. 72–81.

Bibliographie générale

Benesch (O.): *The Art of the Renaissance in Northern Europe, Its Relation to the Contemporary Spiritual and Intellectual Movements*. Première édition, Cambridge (Massachusetts), 1945.

Hollstein (F. W. H.): *German Engravings, Etchings and Woodcuts ca. 1400-1700*, vol. II, Amsterdam, 1954–. On trouve, pp. 66-158, un catalogue illustré de toutes les estampes de Hans Baldung Grien.

Huizinga (J.): *The Waning of the Middle Ages, a Study of the Forms of Life, Thought and Art in France and the Netherlands in the XIVth and XVth centuries*, Londres, 1924 (1ere édition anglaise.)

Koch (Carl): *Hans Baldung Grien*. Catalogue d'une exposition présentée sous les auspices du Conseil international des musées, Staatliche Kunsthalle, Karlsruhe, 1959.

Osten (G. von der) et Vey (H.): *Painting and Sculpture in Germany and the Netherlands, 1500 to 1600*, Baltimore, 1969. Il est question de Hans Baldung Grien aux pp. 97–99 et 219–223.

Bibliographie relative au tableau d'Ottawa

Coulonges (H.): *Le commerce*, dans *Connaissance des arts*, avril 1970, pp. 83 et 86.

Praz (M.): *Il patto col serpente*, Milan, 1972. Les pp. 7-9 sont consacrées à *Ève, le serpent et la Mort*.

Whitfield (C.): *Révélations sur une tentation d'Ève*, dans *Connaissance des arts*, juin 1971, pp. 72–81.

Chronology

Hans Baldung Grien	Germany and Alsace	Europe and America
	1483 Luther born	1483 Raphael born
1484/85 born Gmünd, Swabia childhood in Strasbourg		1486/1487 Andrea del Sarto born
	1491 Schongauer dies	1492 Columbus discovers America Piero della Francesca dies
	1493 Maxmillian I elected Holy Roman Emperor	1494 French campaigns in Italy begin; fall of the Medici Memling dies
	1497 Hans Holbein the Younger born	1494–1498 tyranny of Savonarola in Florence and execution Leonardo da Vinci's *Last Supper* (Milan)
c. 1503–1507 pupil of Dürer at Nuremberg *Knight, Death, and a Maiden* (Louvre)		1509 accession of Henry VIII in England publication of Erasmus's *Praise of Folly*
1507 commissioned to do altarpieces in Halle		1508–1512 frescos in Vatican by Michelangelo (Sistine Chapel) and Raphael (Stanze)
1509 returns to Strasbourg		1510 Giorgione and Botticelli die
c. 1510 *Death and the Three Ages of Woman* (Vienna)		
c. 1510–1512 *Eve, the Serpent, and Death* (Ottawa)		
1511 *The Fall of Man*, woodcut		
1512 moves to Freiburg *The Coronation of the Virgin*, altarpiece for Freiburg Cathedral		1513 publication of Machiavelli's *Prince* accession of Francis I in France and his victory at Marignano
	1515 Grünewald's Isenheim altarpiece	1516 publication of More's *Utopia* and Ariosto's *Orlando furioso* Giovani Bellini dies
1517 returns permanently to Strasbourg	1517 Luther breaks with Rome and Reformation begins Diet of Worms convened	
	1519 Charles V elected Holy Roman Emperor	1519 Leonardo da Vinci dies
1520 and 1521 woodcut portraits of Luther	1521 Diet of Worms concludes Luther excommunicated	1520 Michelangelo begins the Medici tombs Raphael dies
1522 *The Martyrdom of Saint Stephen* commissioned by Cardinal Albrecht of Brandenberg	1523 Holbein the Younger's portrait of Erasmus	1525 Francis I defeated at Pavia
		1525–1530 Pieter Bruegel born

		1527 Sack of Rome by troops of Charles V Henry VIII of England excommunicated Giulio Romano decorates Palazzo del Tè (Mantua)
	1528 Grünewald and Dürer die	1528 Francis I remodels Fontainebleau publication of Castiglione's *Courtier*
1529–1530 works in Strasbourg Cathedral destroyed by Protestant iconoclasts	1530 Charles V crowned Holy Roman Emperor by Pope at Bologna	
1520–1545 small paintings on religious themes and large paintings on mythological themes, especially using nudes		1531 Henry VIII proclaimed Supreme Head of the Church of England
	1532 religious peace at Nuremberg	
	1534 publication of Luther's translation of the Bible	1534 Cartier discovers Canada Loyola founds Society of Jesus
	1538–1541 Calvin sojourns in Strasbourg	1541 Calvin initiates Reformation in Geneva
	1543 Holbein the Younger dies	1543 publication of Copernicus' *Revolution of the Heavenly Spheres*
1545 dies at Strasbourg and is buried in Protestant cemetery		1545–1563 Council of Trent, and Counter-Reformation begins
	1546 Luther dies	
	1553 Cranach dies	

Chronologie

Hans Baldung Grien	Allemagne et Alsace	Europe et Amérique
	1483 Naissance de Luther	**1483** Naissance de Raphaël
1484/1485 Naissance à Gmünd (Souabe) Enfance à Strasbourg		**1486/1487** Naissance d'Andrea del Sarto
	1491 Mort de Schongauer	**1492** Découverte de l'Amérique par Christophe Colomb Mort de Piero della Francesca
	1493 Maximilien Ier élu empereur du Saint-Empire romain	**1494–1498** Tyrannie de Savonarole à Florence
	1497 Naissance de Hans Holbein le Jeune	**1494** Début des guerres d'Italie; chute des Médicis
vers 1503–1507 Élève de Dürer à Nuremberg *Le chevalier, sa fiancée et la Mort* (Louvre)		**1508–1512** Fresques du Vatican par Michel-Ange (Sixtine) et Raphaël (Stanze)
1507 Exécute, sur commande, des retables à Halle		
1509 Retour à Strasbourg		**1509** Avènement d'Henri VIII en Angleterre
vers 1509–1511 *La Mort et les trois âges de la femme* (Vienne)		
vers 1510–1512 *Ève, le serpent et la Mort* (Ottawa)		**1510** Mort de Giorgione et de Botticelli
1511 *La chute de l'homme*, gravure sur bois		**1513** *Le prince* de Machiavel
1512 S'installe à Fribourg *Couronnement de la Vierge*, retable pour la cathédrale de Fribourg	**1515** Retable d'Isenheim de Grünewald	**1515** Avènement de François Ier et victoire de Marignan
		1516 *L'utopie* de Thomas More *Roland furieux* de l'Arioste Mort de Giovanni Bellini
1517 Retour définitif à Strasbourg	**1517** Révolte de Luther contre Rome et début de la Réforme Début de la diète de Worms	
	1519 Charles Quint élu empereur du Saint-Empire romain	
1520–1545 Peintures de petit format à sujets religieux et de grand format à sujets mythologiques, surtout des nus		**1519** Mort de Léonard de Vinci
		1520 Début des tombes des Médicis par Michel-Ange Mort de Raphaël
1520–1521 Portraits de Luther, gravures sur bois	**1521** Fin de la diète de Worms Excommunication de Luther	
1522 *Le martyre de saint Étienne*, commande du cardinal Albert de Brandebourg	**1523** Portrait d'Érasme par Holbein le Jeune	

		1525 Défaite de François Ier à Pavie
		1525/1530 Naissance de Pierre Breughel l'Ancien
		1527 Sac de Rome par les lansquenets de Charles Quint
		Excommunication d'Henri VIII d'Angleterre
		Décoration du palais du Te à Mantoue par Jules Romain
	1528 Mort de Grünewald et de Dürer	1528 François Ier fait transformer Fontainebleau
		Le courtisan de Castiglione
1529–1530 Œuvres de Baldung dans la cathédrale de Strasbourg détruites par des iconoclastes protestants	1530 Charles Quint couronné empereur du Saint-Empire romain par le pape à Bologne	1531 Schisme de l'Église anglaise
	1532 Paix religieuse de Nuremberg	
	1534 Traduction de la Bible par Luther	1534 Découverte du Canada par Jacques Cartier
		Fondation de la Compagnie de Jésus par Ignace de Loyola
	1538–1541 Séjour de Calvin à Strasbourg	1541 Calvin introduit la Réforme à Genève
	1543 Mort de Holbein le Jeune	1543 *Traité sur les révolutions du monde céleste* de Copernic
1545 Mort à Strasbourg et inhumation dans le cimetière protestant		1545–1563 Concile de Trente: Contre-Réforme
	1546 Mort de Luther	
	1553 Mort de Cranach	

The author would like to thank Mrs Elizabeth Sommer and Professor Craig Harbison for their substantial contributions to the substance of this essay; also, I am grateful to Dr Myron Laskin Jr, Research Curator of European Art at the National Gallery of Canada, for his perceptive and enthusiastic editorial guidance.

The translation into English of the passage from Dante's *Purgatory* is by John Ciardi (New York: Mentor Books, 1957). Scriptural quotations are from the King James version.

Photographs

Kunsthalle, Hamburg: 2
Kunsthistorisches Museum, Vienna: 4
The National Gallery of Canada, Ottawa: 1, 6, 7, 10, cover and fold-out
Oeffentliche Kunstsammlungen, Basel: 9
Rijksprentenkabinet, Amsterdam: 3
Staatliche Kunsthalle, Karlsruhe: 8
Walter Steinkopf, Berlin: 5

Credits

General Editor of Series: Myron Laskin Jr
Design: Eiko Emori
Printing: Southam-Murray

L'auteur désire remercier M^me Elizabeth Sommer et le professeur Craig Harbison pour leur importante contribution à la préparation de cet essai. Il désire également exprimer toute sa reconnaissance à M. Myron Laskin, jr, conservateur chargé de recherches en art européen à la Galerie nationale du Canada, dont les conseils judicieux et bienveillants lui ont été des plus utiles.

Les citations de la Bible ont été extraites de *La Sainte Bible*, traduite en français sous la direction de l'École biblique de Jérusalem, Éditions du Cerf, Paris, 1955.

Provenance des photographies

Galerie nationale du Canada, Ottawa: fig. 1, 6, 7, 9, couverture et dépliant.
Hamburger Kunsthalle, Hambourg: fig. 2.
Kunsthistoriches Museum, Vienne: fig. 4.
Öffentliche Kunstsammlungen, Bâle: fig. 9.
Rijksprentenkabinet, Amsterdam: fig. 3.
Staatliche Kunsthalle, Karlsruhe: fig. 8.
Walter Steinkopf, Berlin: fig. 5.

Collaborateurs

Rédacteur en chef de la collection: Myron Laskin, jr
Présentation: Eiko Emori
Impression: Southam-Murray